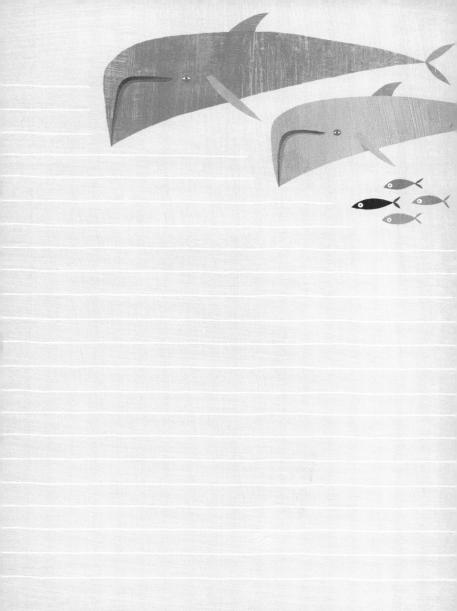

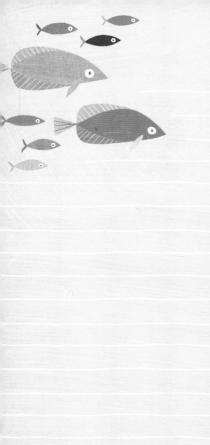

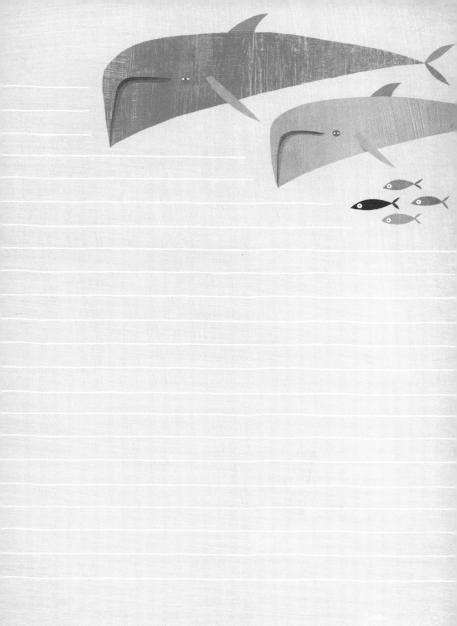

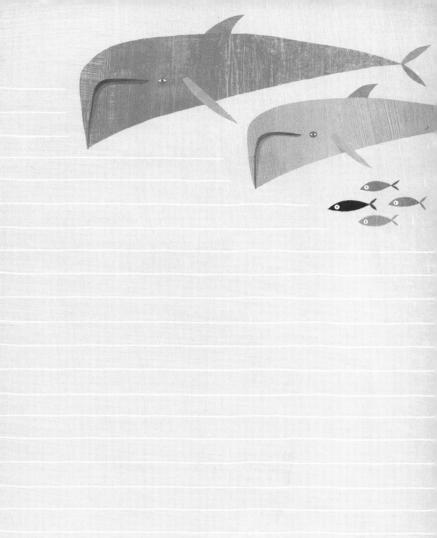

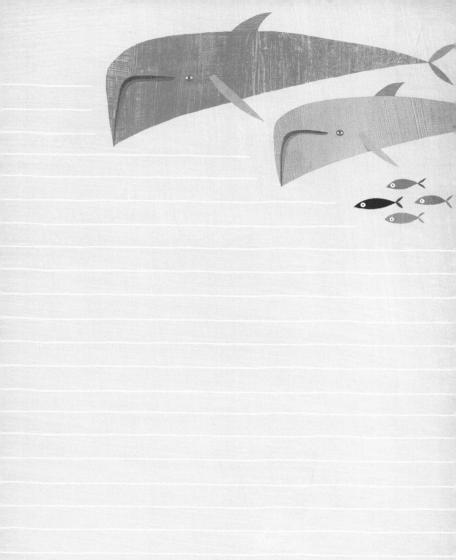

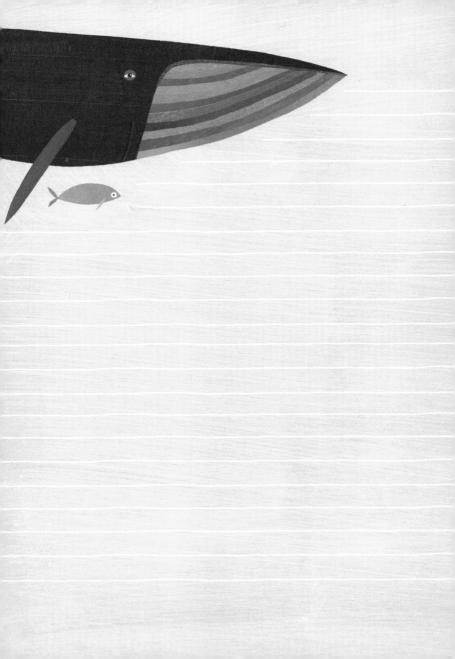

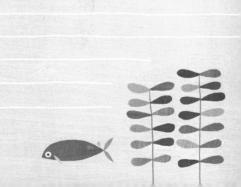

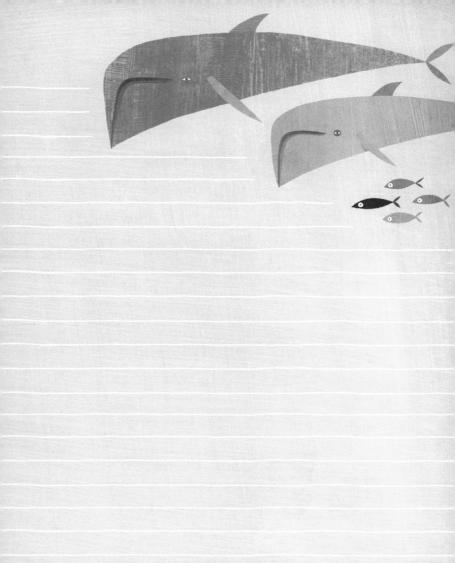

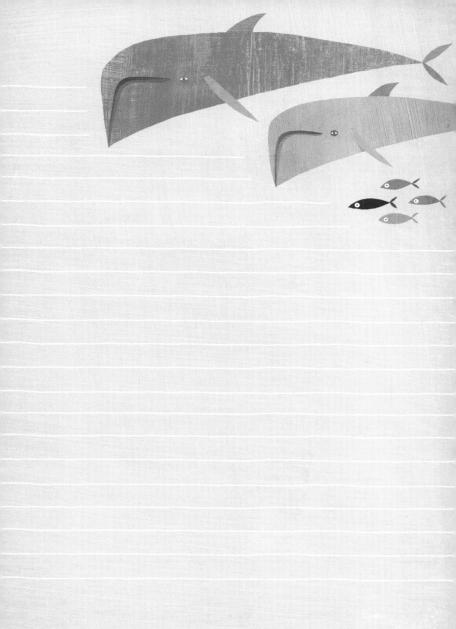

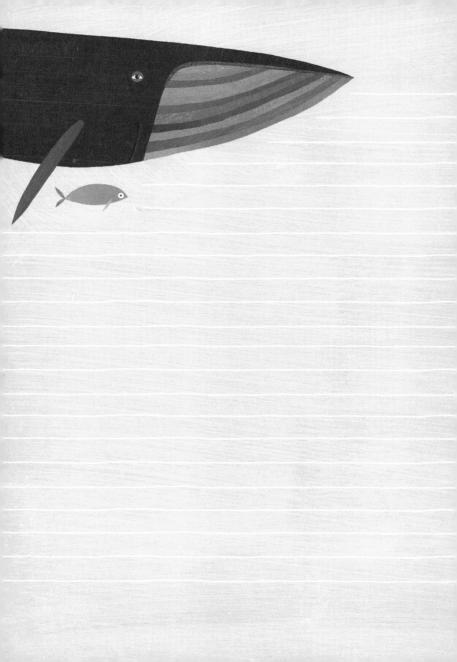

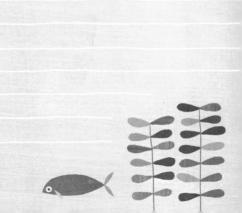

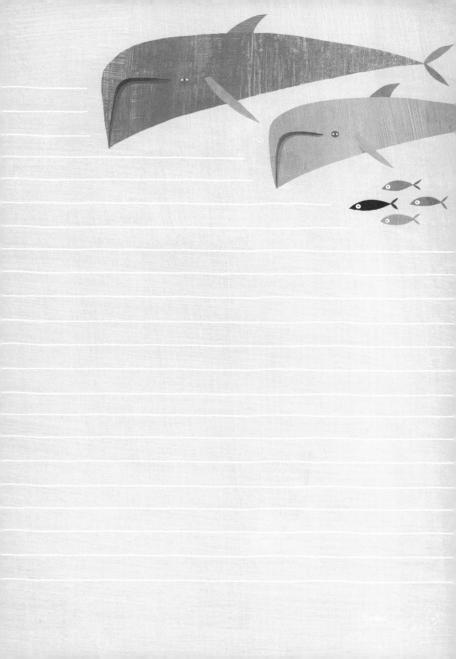

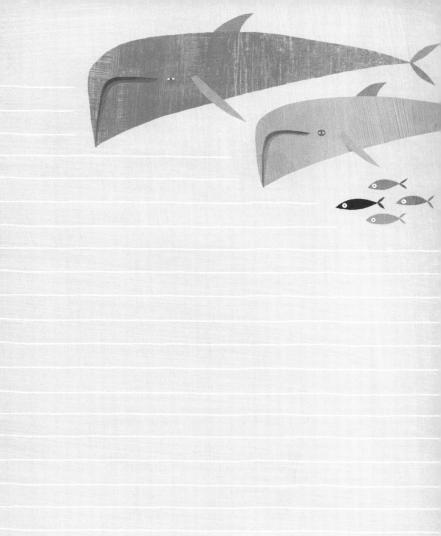

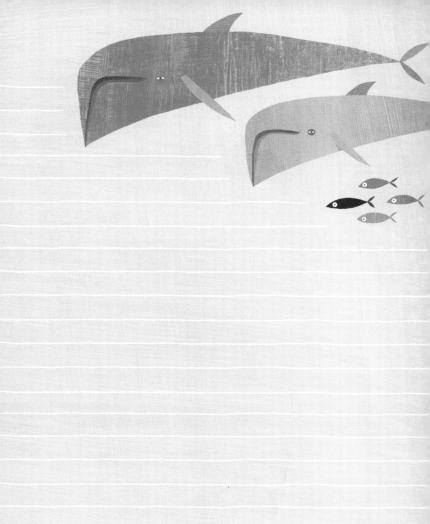

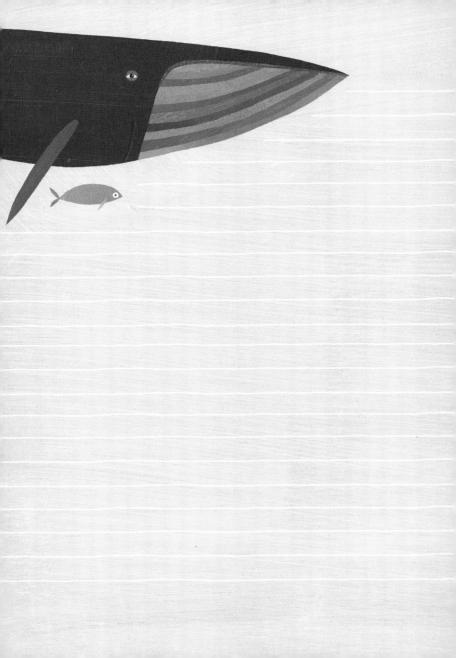

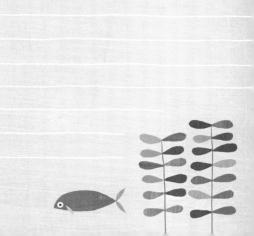

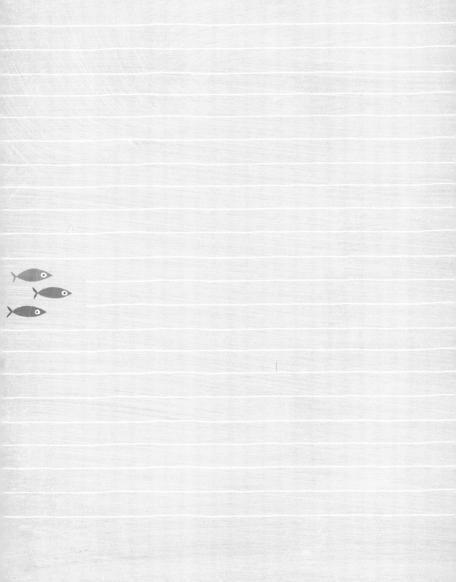

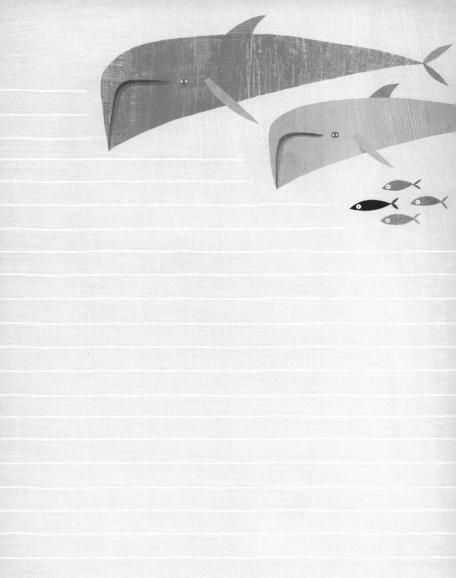

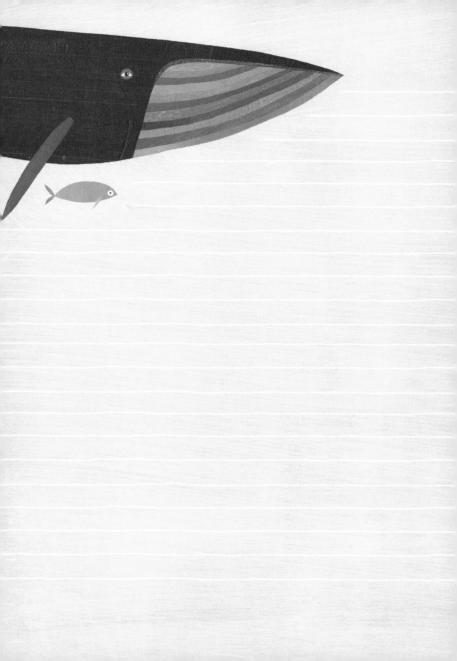

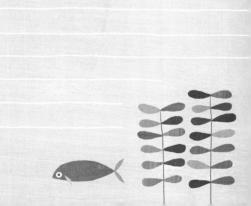

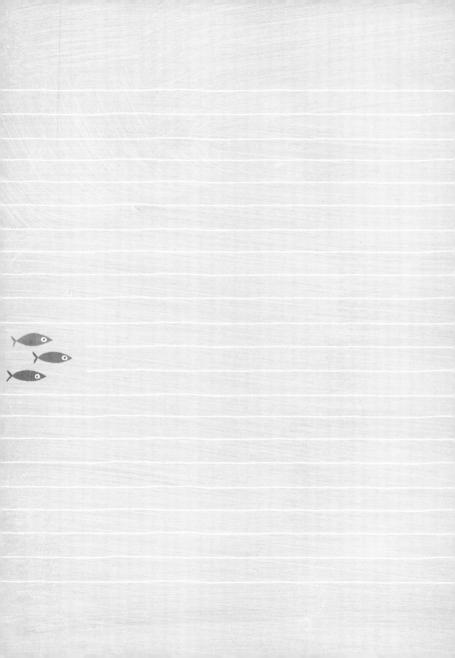

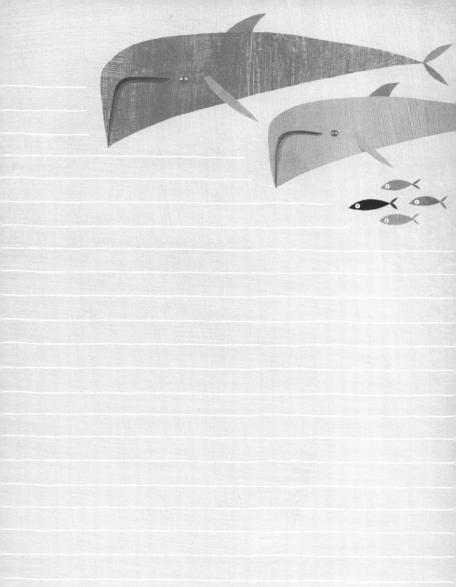

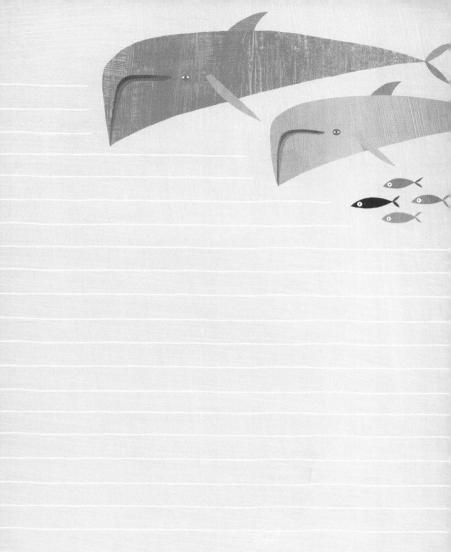

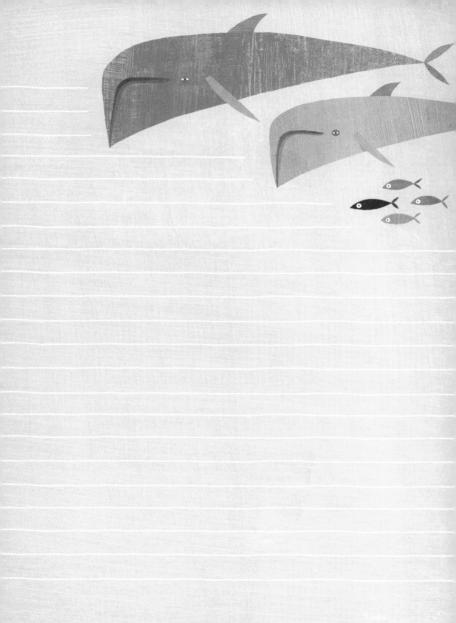

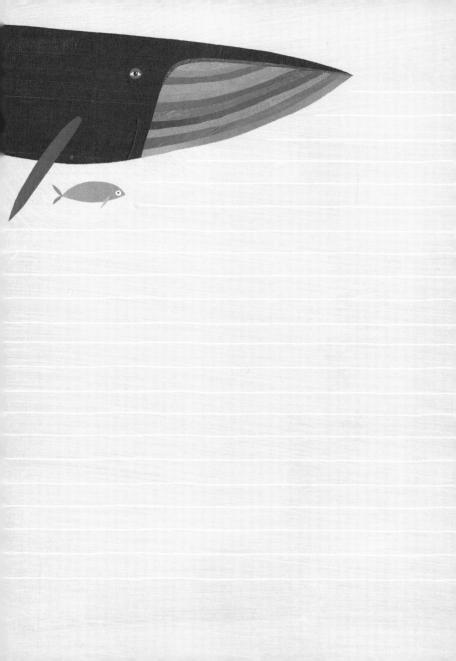

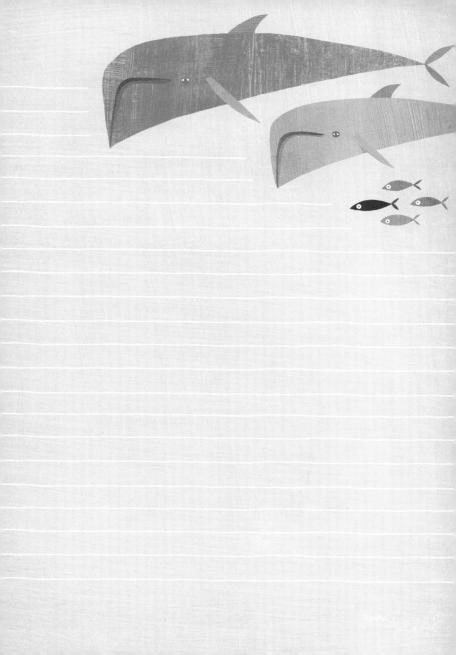

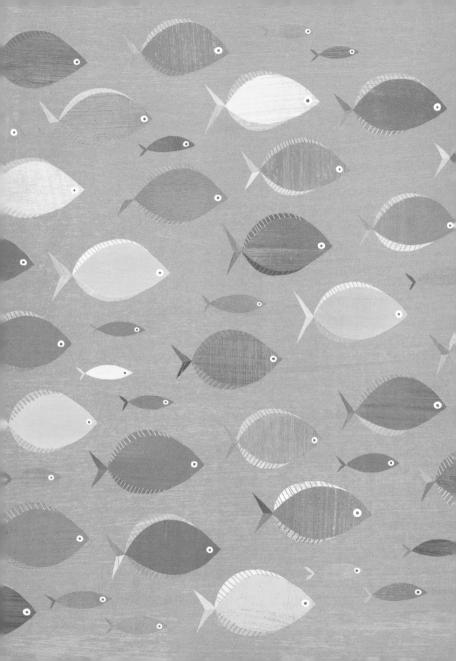